彩色放大本中國著名碑帖

薛紹彭墨蹟選

孫寶文 編

雲頂山詩

山壓衆峯首寺占紫雲

頂西遊金泉來登山緩

歸軫昨暮下三學出谷

己延頸山名高劍外回首

陋前嶺躋攀困難到賴

此畫之永山巍巍石城出步

步松徑引青霄屋萬楹

3

下俯二川境玉壘連金鴈
西軒列阡畛青城與
岷峨天際暮雲隱少城白
煙裏水墨淡溦影江流一

4

練帶不復辨漁艇東慚梓潼隘右憙錦川迴盤陁石不轉枯枒弄芒穎四更月未出蕙帳天風緊

練帶不復辨漁艇東慚梓潼隘右憙錦川迴盤陁石不轉枯枒弄芒穎四更月未出蕙帳天風緊

5

客行弊帛垢到此凡慮屏暫時方外遊聊惬素心静明朝武江路拘窘逐炎景

更月未出蕙帷天風陰

窅川嗽婀垢到此凡慮

屏暫時方外遊聊惬素

四静明朝武江路拘窘

逐炎景

建中靖國元年七月廿四日翠微居士題

上清連年實享清適絕塵物外皆自製亭名也錄示詩句未見佳處想難逃老鑒也舊稿不存尚可記憶

建中靖國元年七月廿四日翠微居士題

上清連年實享清適絕塵物外皆自製亭名也錄示詩句未見佳處想難逃老鑒也舊稿不存尚可記憶

孫秀仲仲寶藏

雨不濕行徑雲猶依故山看
雲醒醉眼乘月棹回舟水
上三更月煙中一葉舟寒臨重閣迴影帶亂山流
暮煙秦樹暗落日渭川明平林映日疎野草經寒短

雨不濕行徑雲猶依故山看雲醒醉眼乘月棹回舟水上三更月煙中一葉舟寒臨重閣迴影帶亂山流暮煙秦樹暗落日渭川明平林映日疎野草經寒短

霜乾葉飄零石出水清淺官冷繫懷非吏事地偏相訪定閑人一馬春風過微雨竹閒歸路靜無塵鷗鷺驚飛起秋風菱荇花一徑入中渚坐來唯鳥啼水雲生四

9

面常恐世人迷綠徑

無行跡蒼苔露未晞

曾夢春塘題碧草偶

來霧夕看紅蕖無人雲

閉戶深夜月為燈曉露

凝蕪徑斜陽滿畫橋不

面常恐世人迷綠徑無行跡蒼苔露未晞曾夢春塘題碧草偶來霧夕看紅蕖無人雲閉戶深夜月為燈曉露凝蕪徑斜陽滿畫橋不

眠聽竹雨高臥枕風湍橋橫雲壑連朝度雨暗燈窗半夜棋微波拂涼吹淡烟生遠樹天寒湘水秋雨暗蒼梧暮乘月多忘歸往往帶霜露自然鷗鳥

12

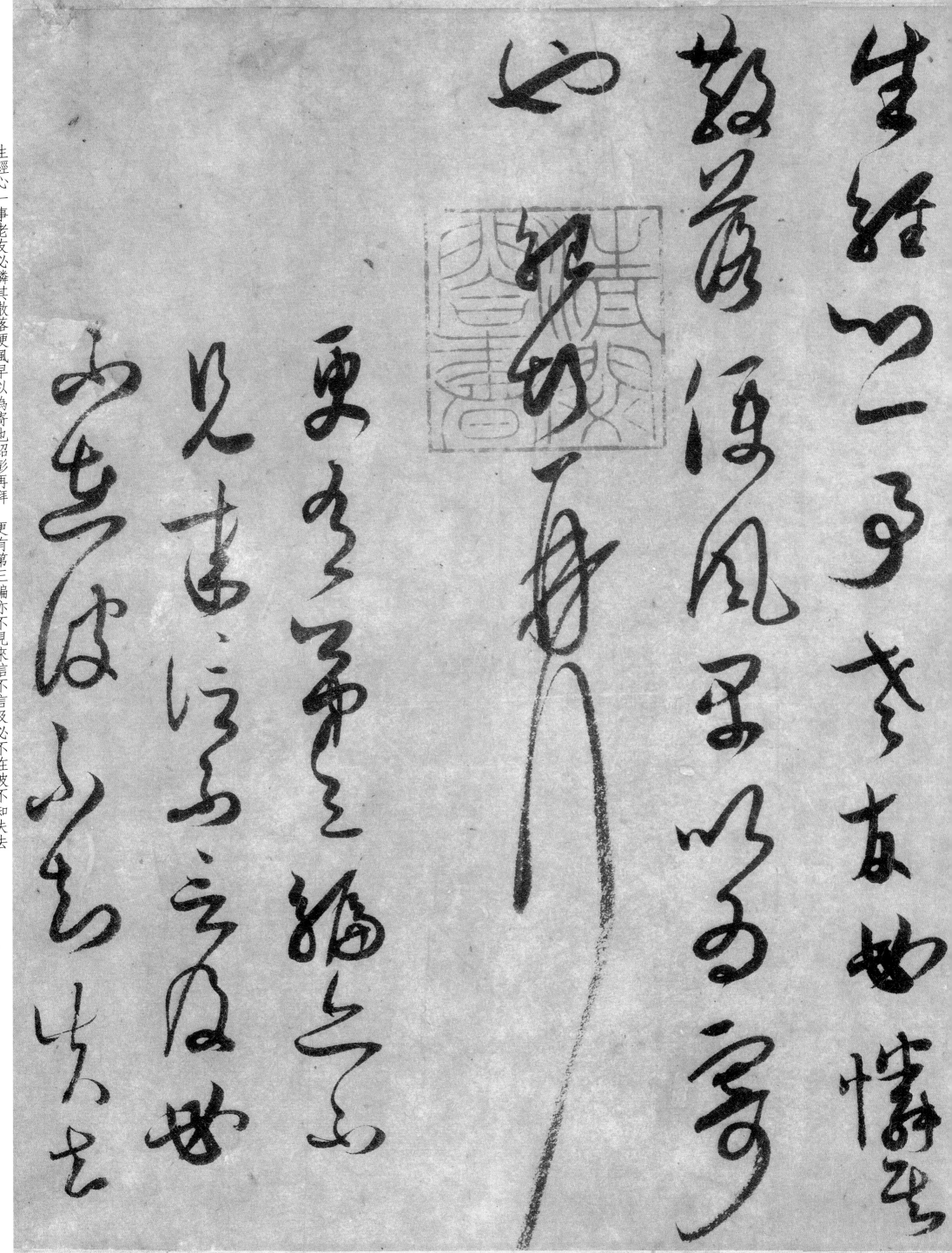

左縣山中多青松風俗賤之
止供樵爨之用郡齋僧刹
不見一本余過而太息輒諷
守晉伯移植佳處使人知為
可貴東川距縣百里餘入境

何處如何如何
左綿山中多青松風俗賤之止供樵爨之用郡齋僧刹不見一本余過而太息輒諷通守晉伯移植佳處使人知為可貴東川距縣百里餘入境

14

遂復有

晉伯因以為直沿流而來至

此皆活作詩述并开代簡

師道史君

紹彭上

越王樓下種成乃濯三句來

葦航偃盖可須千歲輮封

條已傲九秋霜含風便有笙竽韻帶雨偏垂玉露光免作爨煙茅屋底華軒自在拂雲長

通泉字法出官奴日日臨池

恨不如雙鯉可無輕素練數行唯作硬黃書鄉關何處三秦路馬足經年萬里餘多謝玉華宮畔客新詩未覺故情疏　和巨濟韻臨池通泉為如字韻牽非寔事也不笑不笑

照如葵藿一生傾素練
每月照見雄義出鄉關回
雪至春祖云已經年多
里惟鳥鴒玉筆宮畔容
新詩未覺故情疏
和至濟韻

臨池通泉為如
字韻牽非寔事也
不笑不笑

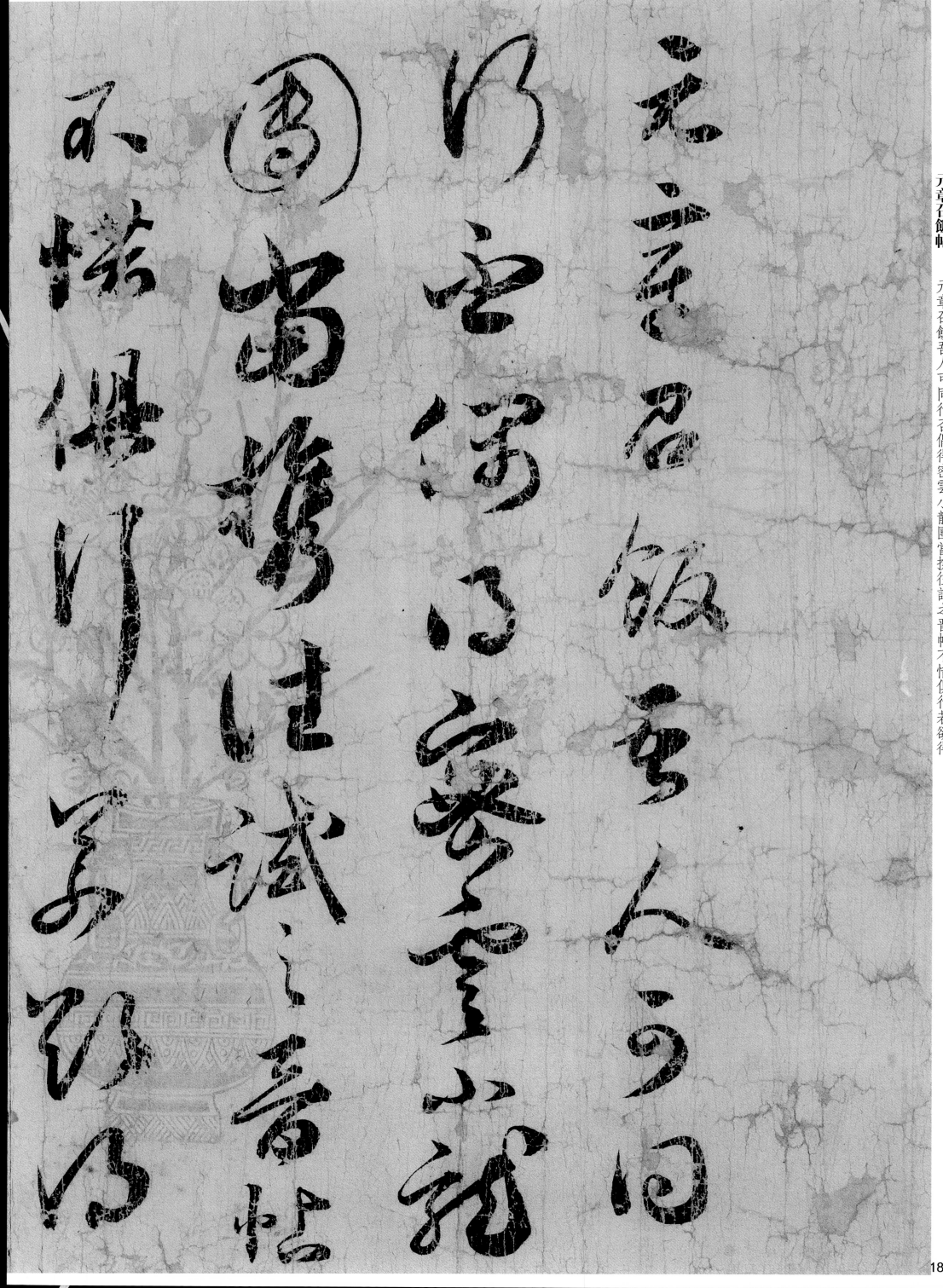

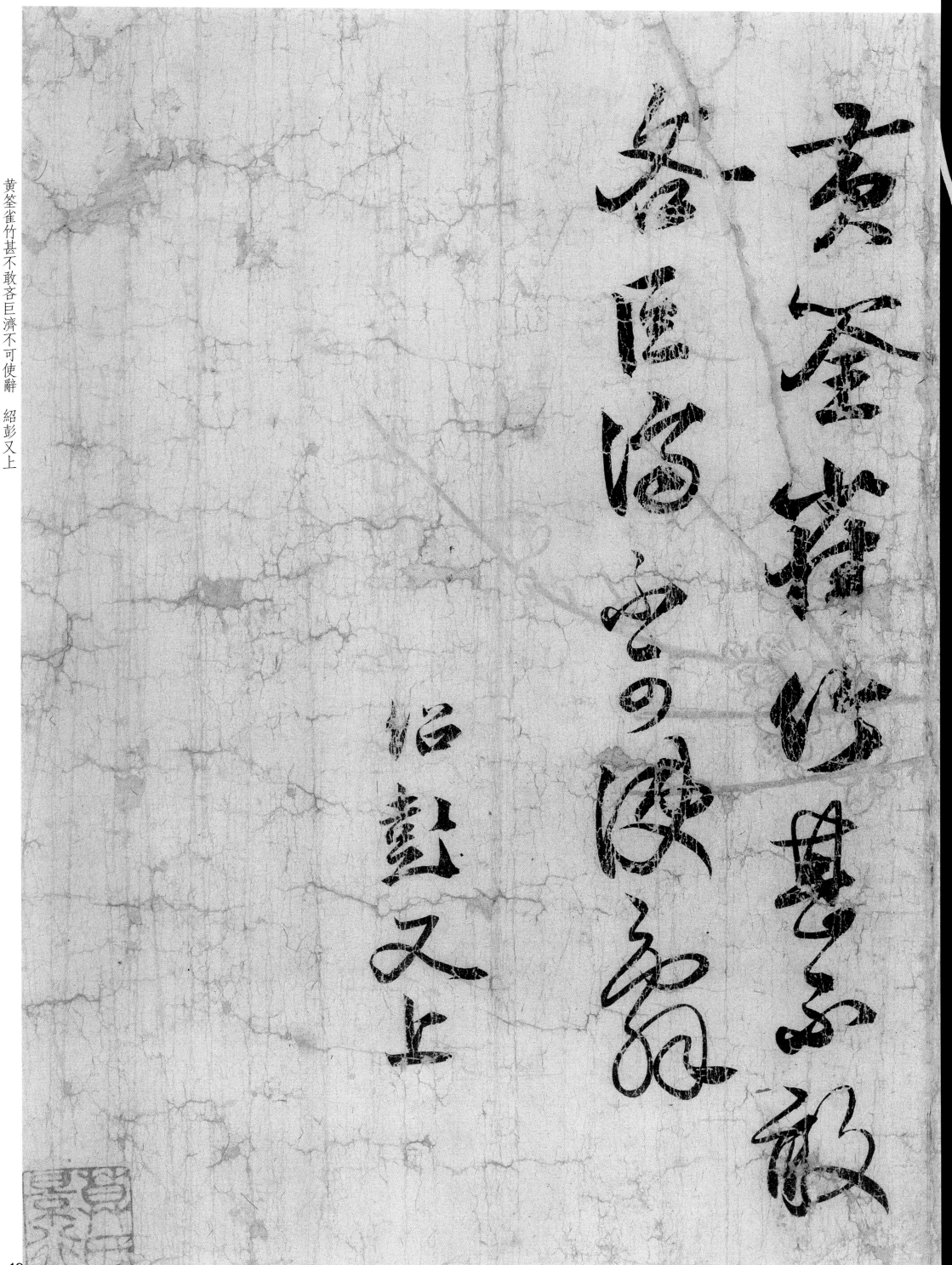

黄筌雀竹甚不敢吝巨濟不可使辭　紹彭又上

昨日得米老書云欲來早率吾人過天寧素飯飯罷閱古書然后同訪彦昭想亦嘗奉聞

昨日得米老書云
欲來早率吾人過
天寧素飯飯罷閱
古書然后同訪彦
昭想亦嘗奉聞

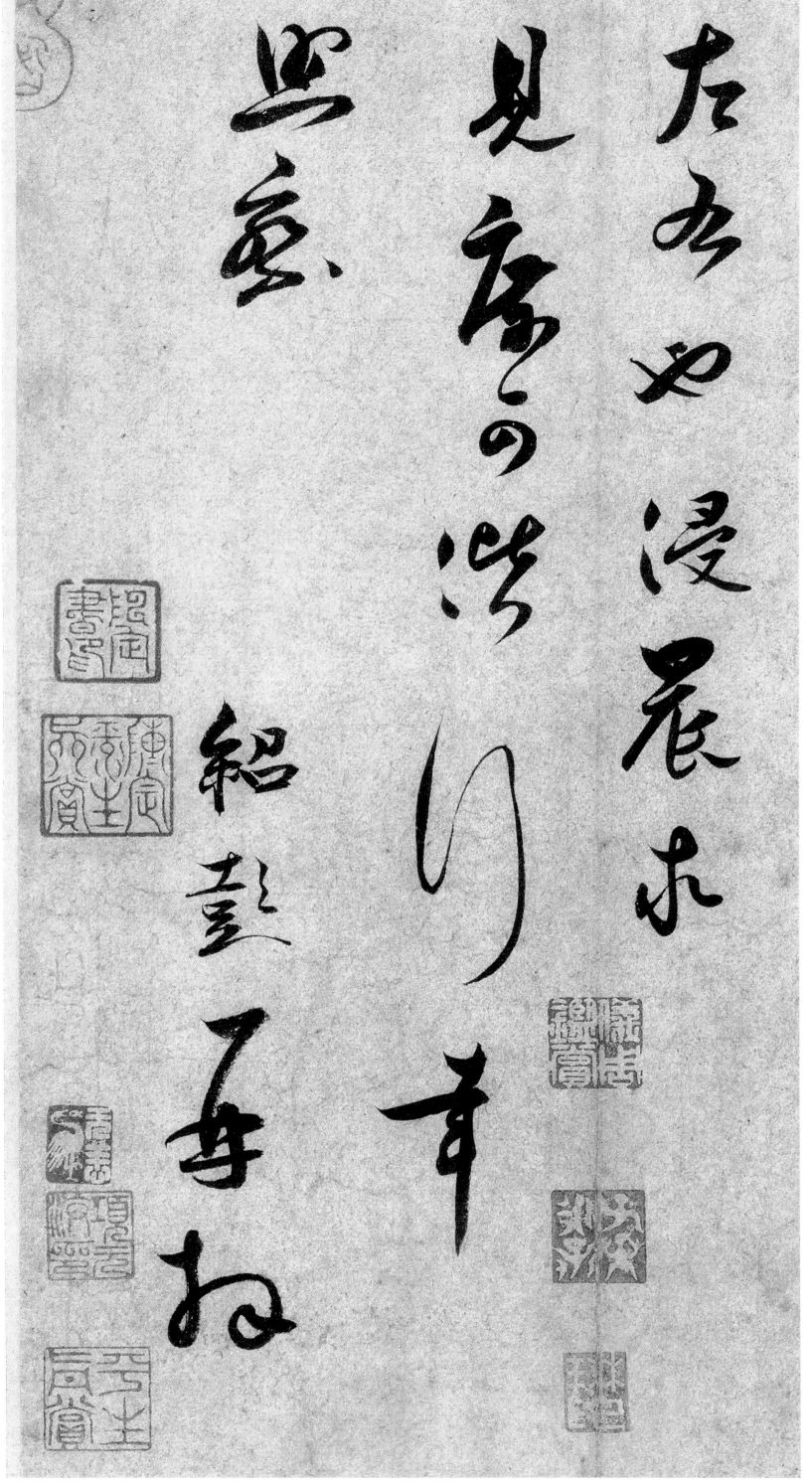

紹彭再拜欲出得告慰甚審起居佳安壼甚佳然未稱也芙蓉在從者出都后得之未嘗奉呈也居采若

是长帧即不願看横卷即略示之幸甚別有奇觀無外紹彭再拜伯充太尉方壺附還

23

紹彭頓首不審
乍履危塗尊
履何似紹彭
將母至此行
已一季窮山僻
陋日苦陰雨

紹彭頓首不審乍履危塗尊履何似紹彭將母至此行已一季窮山僻陋日苦陰雨

異俗愁抱想其同之然錦城繁華當有可樂又恐非使者事尔職事區區粗遣但

異但慈於想平

即之猶錦城繁華當百

可樂又以作

伎田弓尔職事區區粗遣但

版曹新完法度頗勞應報有以見教乃所望也紹彭頓首

版曹新完法度頗勞應報百以見教乃仁望如紹彭頓首

簇簇深紅間淺紅苦才多思是春風千村萬落花相照盡日經行錦繡中

簇簇深紅間淺紅苦才

多思是春風千村萬

落花相照盡日經

錦繡中

村落人間桃李枝
無言風味亦依
依可憐憔悴蓬蒿底
蜂蝶不知春又歸

十日狂風桃李休常因酒盡覺春愁泰山爲麹釀滄海料得人間無白頭 紹彭

十日狂風桃李休常
因滔壽覽春愁泰
山爲麹釀滄海料
得人間無白頭

紹彭

紹彭啓多日廷中
不得少款爲悄
晴和想起居佳
安二畫久假上
還希檢收許借
承晏張遇墨希示一

觀千萬千萬承晏若得真完雖異熱帖亦可易更俟續布不具紹彭再拜大年太尉執事廿八日